历代经典碑帖高清放大对照本

颜真卿争座位帖

陈行健 编写

长江出版传媒

湖北美术出版社

图书在版编目（CIP）数据

颜真卿争座位帖 / 陈行健编写 .
—武汉：湖北美术出版社，2017.1（2017.4 重印）
（历代经典碑帖高清放大对照本）
ISBN 978-7-5394-9000-7

Ⅰ．①颜…

Ⅱ．①陈…

Ⅲ．①行书－碑帖－中国－唐代

Ⅳ．① J292.24

中国版本图书馆 CIP 数据核字（2016）第 306128 号

责任编辑：熊　晶
技术编辑：范　晶

策划编辑：墨点字帖
封面设计：墨点字帖
例字校对：周思明

颜真卿争座位帖　　　　　　　　　© 陈行健　编写

出版发行：长江出版传媒　湖北美术出版社
地　　址：武汉市洪山区雄楚大道 268 号 B 座
邮　　编：430070
电　　话：（027）87391256　　87679564
网　　址：http://www.hbapress.com.cn
E－mail：hbapress@vip.sina.com
印　　刷：武汉市金港彩印有限公司
开　　本：880mm×1230mm　　1/16
印　　张：2.5
版　　次：2017 年 1 月第 1 版　　2017 年 4 月第 2 次印刷
定　　价：20.00 元

出版说明

每一门艺术都有它的学习方法，临摹法帖被公认为学习书法的不二法门，但何为经典，如何临摹，仍然是学书者不易解决的两个问题。本套丛书引导读者认识经典，揭示法书临习方法，为学书者铺就了顺畅的书法艺术之路。具体而言，主要体现以下特色：

一、选帖严谨，版本从优

本套丛书遴选了历代碑帖的各种书体，上起先秦篆书《石鼓文》，下至明清王铎行草书等，这些法帖经受了历史的考验，是公认的经典之作，足以从中取法。但这些法帖在流传的过程中，常常出现多种版本，各版本之间或多或少会存在差异，对于初学者而言，版本的鉴别与选择并非易事。本套丛书对碑帖的各种版本作了充分细致的比较，从中选择了保存完好、字迹清晰的版本，尽可能还原出碑帖的形神风韵。

二、原帖精印，例字放大

尽管我们认为学习经典重在临习原碑原帖，但相当多的经典法帖，或因捶拓磨损变形，或因原字过小难辨，给初期临习带来困难。为此，本套丛书在精印原帖的同时，选取原帖中具有代表性的例字，或还原成墨迹，或由专业老师临写，或用名家临本，放大与原帖进行对照，方便读者对字体细节的深入研究与临习。

三、释文完整，指导精准

各册对原帖用简化汉字进行标识，方便读者识读法帖的内容，了解其背景，这对深研书法本身有很大帮助。同时，笔法是书法的核心技术，赵孟頫曾说："书法以用笔为上，而结字亦须用工，盖结字因时而传，用笔千古不易。"因此对诸帖用笔之法作精要分析，揭示其规律，以期帮助读者掌握要点。

俗话说"曲不离口，拳不离手"，临习书法亦同此理。不在多讲多说，重在多写多练。本套丛书从以上各方面为读者提供了帮助，相信有心者藉此对经典法帖能登堂入室，举一反三，增长书艺。

十一月日。金紫光禄大夫。捡（检）校刑部尚书。上柱国。鲁郡开国公颜真卿。谨〔寓〕奉书于右仆射。定襄郡王郭公阁下。

盖太上有立德。其次有立功。是之谓不朽。抑又

1

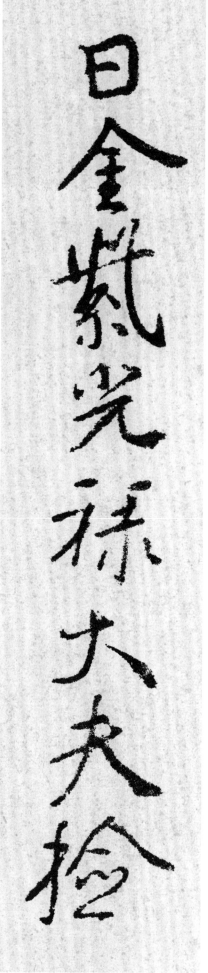

日金紫光禄大夫捡

郭公阁下盖太上

是之谓不朽抑又

闻之。端揆者。百寮（僚）之师长。诸侯王者。人臣之极地。今仆射挺不朽之功业。当人臣之极地。岂不以才为世出。功冠一时。

挫思明跋扈之师。抗回纥无

闻之端揆者百

不以才为世出功

思明跋扈之师

闻之端揆者百　不以才为世出功　思明跋扈之师

厌之请。故得身画凌烟之阁。名藏太室之廷。吁。足畏也。然美则美矣。然而终之始难。故曰。满而不溢。所以长守富也。高而不危。

所以长守贵也。可不傲惧乎。

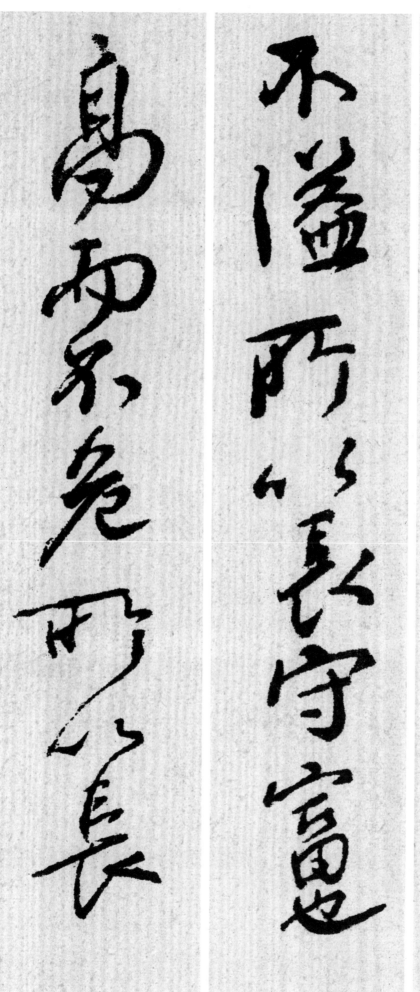

故得身画凌烟　不溢所以长守富也　高而不危所以长

书曰。尔唯弗矜。天下莫与汝争功。尔唯不伐。天下莫与汝争能。以齐桓公之盛业。片言勤王。则九合诸侯。一匡天下。葵丘之会。微有振矜。而叛者九国。故曰。行百里

天下莫与世争功尔

匡天下葵丘之会

微有振矜而叛

者半九十里。言晚节末路之难也。从古至今。暨泉我高祖。太宗已（以）来。未有行此而不理。废此而不乱者也。前者菩提寺行香。仆射指麾宰相与两省。台省已下常参官并为一行坐。鱼开府及仆射率诸军将为一行坐。若一时从权。亦犹未可。何况积习更行之乎。

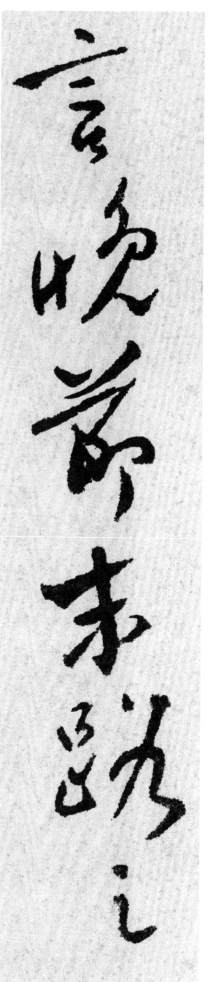

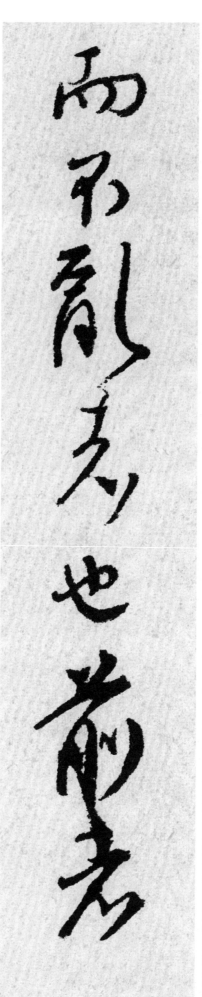

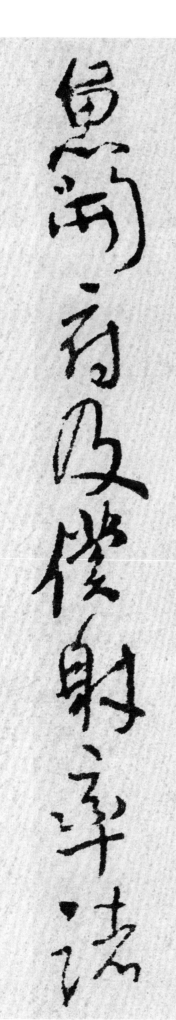

言晚节末路之　而不乱者也前者　鱼开府及仆射率诸

一昨以郭令公父子之军。破犬羊凶逆之众。众情欣喜。恨不顶而戴之。是用有兴道之会。仆射又不悟前失。径率意而指麾。不顾班秩之高下。不论文武之左右。苟以取悦军容为心。曾不顾百寮（僚）之侧目。亦何**昇**

軍容為心曾不顧百寮之側目亦何

不顧班秩之為下不論文武之左右者苟悅

會僕射又不悟前失径率意而指麾

羅情作喜恨不頂為戴之是用有興道

郭令公父子之軍破犬羊凶逆之衆

喜恨不顶而戴之

又不悟前失径率

军容为心曾不顾

清昼攫金之士哉。甚非谓也。君子爱人以礼。不窃见闻姑息。仆射得不深念之乎。真卿窃闻军容之为人。清修梵行。深入佛海。况乎收东京有殄贼之业。守陕城有戴天之功。朝野之人。所共贵仰。岂独有分於仆射哉。加以利衰涂割。恬然於心。固不以一毁加怒。一敬加喜。尚何半席之座。咫尺之地能汩其志哉。且

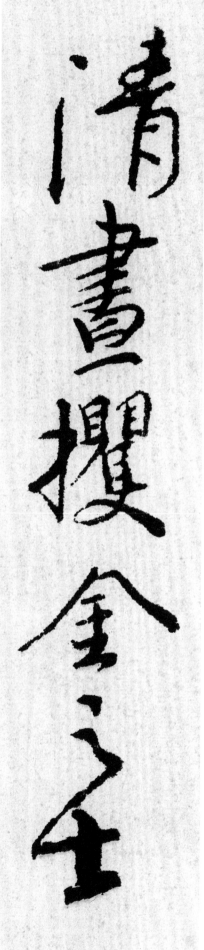
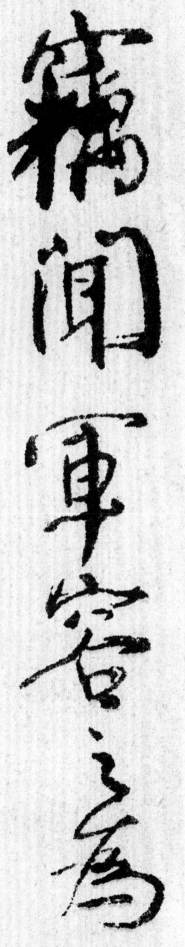
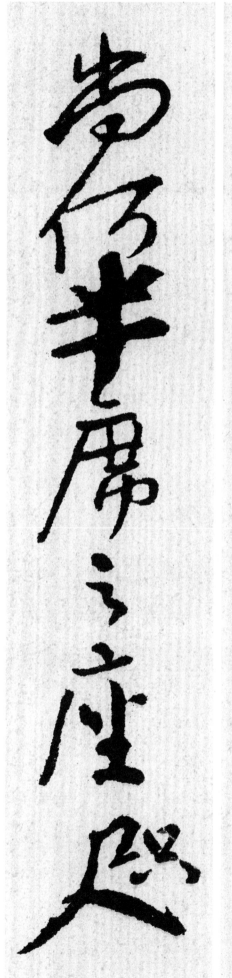

清昼攫金之士 窃闻军容之为 尚何半席之座�

乡里上（尚）齿。宗庙上（尚）爵。朝廷上（尚）位。皆有等威。以明长幼。故得彝伦叙而天下和平也。且上自宰相。御史大夫。两省五品以上供奉官自为一行。十二卫大将军次之。三师。三公。令仆。少师保傅。尚书左右丞。侍郎自为一行。九卿三监对之。从古以然。未尝参错。

15

乡里上齿宗庙上

等威以明长幼故

平也且上自宰相御史

乡里上齿宗庙上　等威以明长幼故　平也且上自宰相御史

至如节度军将。各有本班。卿监有卿监之班。将军有将军之位。纵是开府。特进。并是勋官。用荫即有高卑。会谦（宴）合依伦叙。岂可裂冠毁冕。反易彝伦。贵者为卑所凌。尊者为贱所逼。一至於此。振古未闻。如鱼军容阶虽开府。官即监门将军。朝廷列位。自有次叙。但以功绩既高。恩泽莫二。出入王命。众人不敢为比。不可令居本位。须别示有尊崇。只可於宰相。师保座南横安一位。

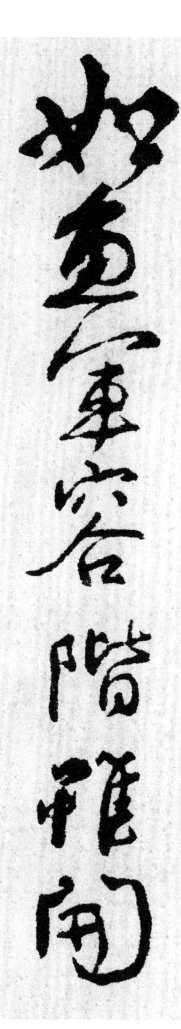

如鱼军容阶虽开　列位自有次叙但以　不可令居本位须别

如御史台众尊知杂事御史。别置一榻。使〔使〕百寮〔僚〕共得瞻仰。不亦可乎。圣皇时。开府高力士承恩宣传。亦只如此横座。亦不闻别有礼数。亦何必令他失位。如李辅国倚承恩泽。径居左右仆射及三公之上，令天下疑怪乎。古人云。益者三友。损者三友。愿仆射与军容为直谅之友。

使百寮共得瞻仰

失位如李輔國倚承

三公之上令天下疑怪

不愿仆射为军容佞柔之友。又一昨裴仆射误欲令左右丞勾当尚书。当时辄有训对。仆射特贵，张目见尤。介众之中。不欲显过。今者兴道之会。还尔遂非。再猲（喝）八座尚书。欲令便向下座。州县军城之礼。亦恐未然。朝廷公谦（宴）之宜。不应若此。今既若此。仆射意只应以为尚书之与仆射。

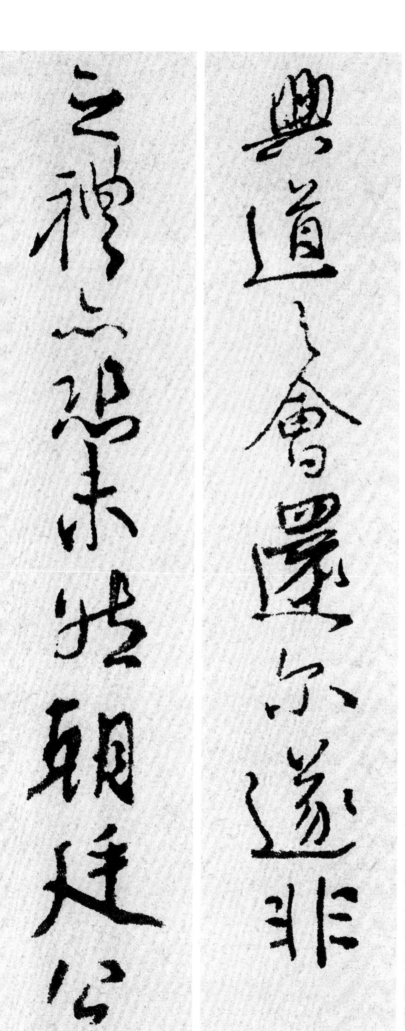

不愿仆射为军　兴道之会还尔遂非　之礼亦恐未然朝廷公

若州佐之与县令乎。若以尚书同於县令。则仆射见尚书令。得如上佐事刺史乎。益不然矣。今既三厅齐列。足明不同刺史。且尚书令与仆射。同是二品。只校上下之阶。六曹尚书并正三品。又非隔品致敬之类。尚书之事仆射。礼数未敢有失。

23

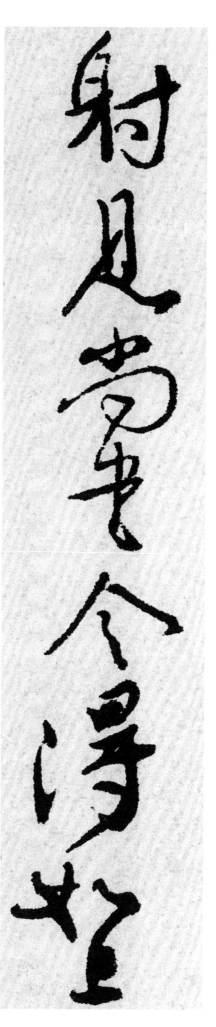
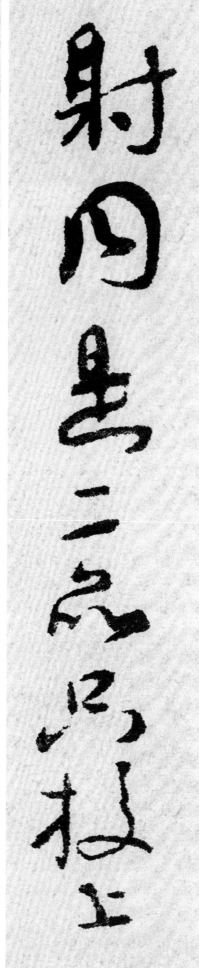
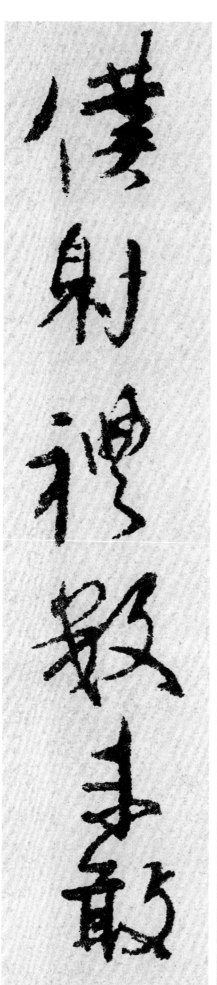

射见尚书令得如上　射同是二品只校上　仆射礼数未敢

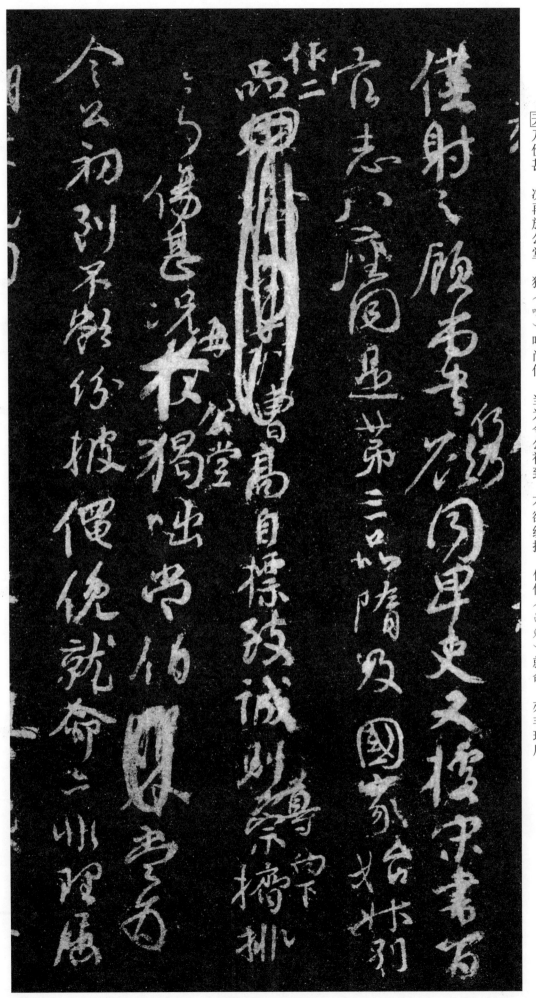

仆射之顾尚书。何乃欲同卑吏。又据宋书百官志。八座同是第三品。隋及国家始升别作二品。高自标致。诚则尊崇。向下挤排。无乃伤甚。况再於公堂。獝（喝）咄尚伯。当为令公初到。不欲纷披。偅俴（竜勉）就命。亦非理屈。

25

同卑吏又据宋书　官志八座同是第　令公初到不欲纷披

26

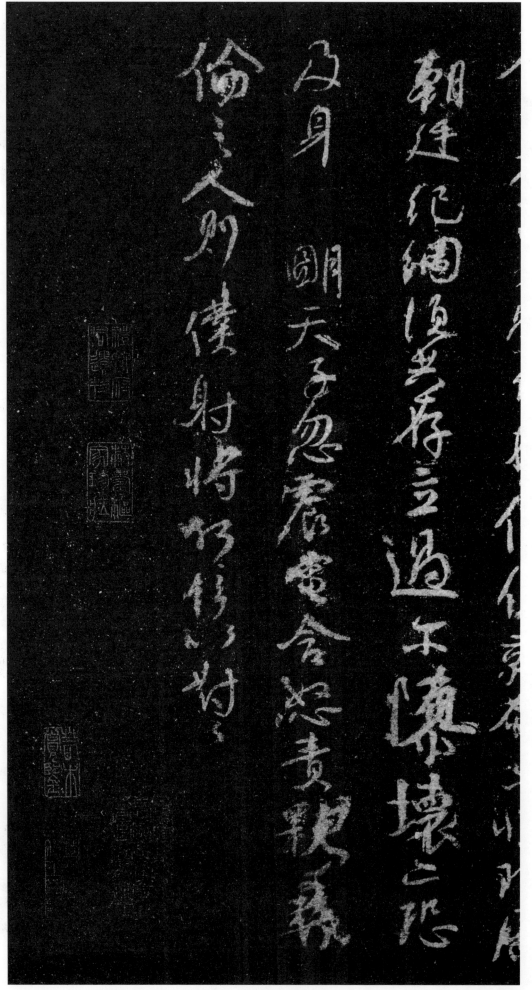

朝廷纪纲。须共存立。过尔隳坏。亦恐及身。明天子忽震电含怒。责致彝伦之人。则仆射将何辞以对。

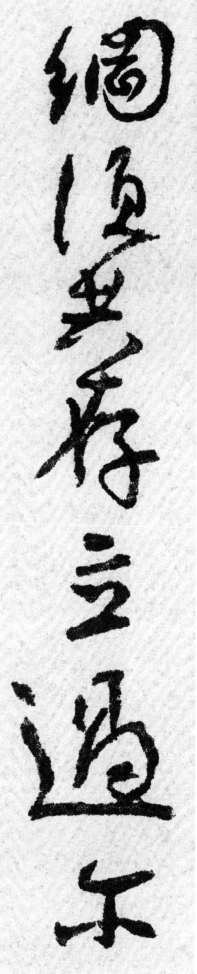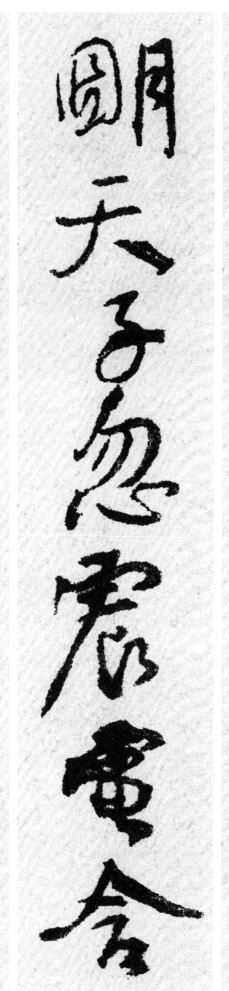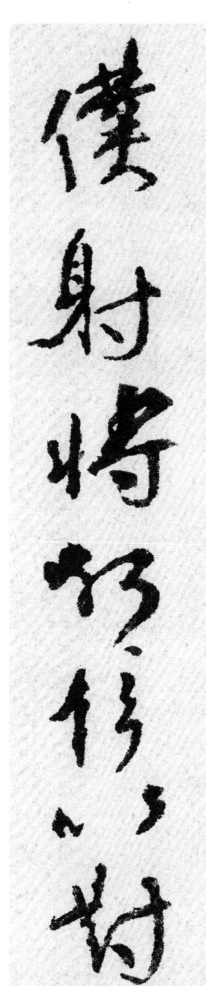

纲须共存立过尔　明天子忽震电含　仆射将何辞以对

颜真卿《争座位帖》

颜真卿（709—784），字清臣，京兆万年（今陕西西安）人，曾为平原太守，历官至吏部尚书、太子太师，封鲁郡开国公，故后世称其为"颜鲁公"。颜真卿书法以楷书著称，与欧阳询、柳公权、赵孟頫并称为"楷书四大家"，其行书亦尤为精妙，他是继王羲之之后中国书法史上又一位杰出的书法大家。

《争座位帖》亦称《论座帖》《与郭仆射书》，为唐广德二年（764）颜真卿写给定襄王郭英乂的书信手稿，行草书，约64行。内容是争论文武百官在朝廷宴会中的座次问题，斥责郭英乂为了献媚宦官鱼朝恩，在菩提寺行香及兴道之会中两次把鱼朝恩的座位排于尚书之前的行为。手稿通篇刚烈之气跃然纸上，体现了颜氏仗义执言、刚正不阿的品格。

此帖用笔凝重含蓄，起笔多用藏锋，点画粗细较均匀，体势雄浑又不失灵动，给人以圆劲苍古之感。可惜的是，此帖原迹已佚，刻石存于西安碑林，拓本流传颇多，其中以中国国家图书馆藏北宋拓本、上海博物馆藏南宋拓本及故宫博物馆藏本为最佳。

行书在使转和牵丝映带上多有体现，刻本与墨迹毕竟有所差距，临习时可参看《祭侄文稿》。

回执地址：武汉市洪山区雄楚大街268号省出版文化城C座603室
邮 编：430070
收信人：墨点字帖编辑部

有 奖 问 卷

亲爱的读者，非常感谢您购买"墨点字帖"系列图书。为了提供更加优质的图书，我们希望更多地了解您的真实想法与书写水平，在此设计这份问卷调查表，希望您能认真填成并连同您的作品一起回寄给我们，在"墨点字帖微信公众号"上展示或获得更多的真实的读者，将有机会得到老师点评，并在前100名回复读者的获得温馨礼物一份。希望您能积极参与，早日练得一手好字！

1. 您会选择下列哪种类型的书法图书？（请排名）
A.毛笔描红 B.书法教程 C.原碑帖 D.集联 E.篆刻 F.鉴赏与研究 G.书法字典 H.其他

2. 在选择传统碑帖时，您更倾向于哪种书体？请列举具体名称。

3. 您希望购买的字帖中有哪些内容？（可多选）
A.技法讲解 B.章法讲解 C.作品展示 D.创作常识 E.诗词鉴赏 F.其他

4. 您选择毛笔字帖时，更注重哪些方面的内容？（可多选）
A.实用性 B.欣赏性 C.实用和欣赏相结合 D.出版社或作者的知名度 E.其他

5. 您希望购买的原碑帖与集联类图书，是多大的开本？
A.16开（210×285mm） B.8开（285×420mm） C.12开（210×375mm）

6. 您希望购买此书的原因有哪些？（可多选）
A.装帧设计好 B.内容编写好 C.选字漂亮 D.印刷清晰 E.价格适中 F.其他

7. 您每年大概投入多少金额来购买书法类图书？每年大概会购买几本？

8. 请评价一下此书的优缺点：

本 册 书 名：

姓 名： 性 别： 年 龄：

电 话：

地 址： E-mail：

《颜真卿争座位帖》基本笔法

（一）横画

1. 长横。长横的写法很多，其变化主要表现在起笔的藏露和收笔的轻重，在形态上也有粗壮和纤细的变化。①如"鲁""节"两字长横，前者起笔藏锋逆入，形态较细，收笔短促，后者承上一笔笔势起笔，运笔铺毫斜行，点画粗壮，此两横画起笔一反常态，改侧入为平入，颇类隶书之"蚕头"；②如"时"字长横，起笔收笔均少变化，行笔较为直接；③如"世"字长横，用笔精整，藏锋逆入，收笔时重按转回，行笔中有提按变化；④"言"字长横，起笔较重，行笔时提锋斜行，收笔时稍按后向左下出锋呈钩状。

2. 短横。短横多为露锋起笔，收笔时轻重不一。①如"太""故"两字的短横，前者左轻右重，后者左重右轻；②如"画"字短横，起笔轻，收笔急促，中部少变化。

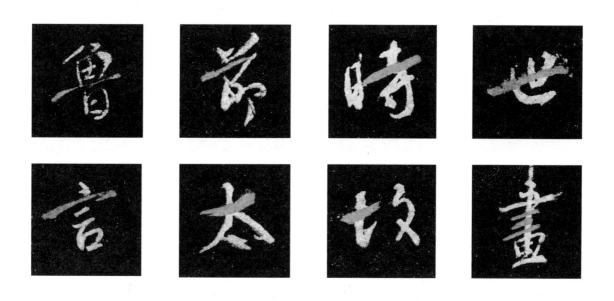

（二）竖画

1. 长竖。①如"书"字的长竖，起笔颇为别致，呈侧钩状，起笔后经几次短

促换向，收笔时提锋轻回；②如"悟"字长竖，起笔收笔变化明显，呈上细下粗状；③如"师"字长竖，起笔轻，转换平稳，向下行笔果断，且笔力渐重，收笔时稍驻，随即向左带钩引向下一字的起笔，此竖画写得俊朗生动；④如"军"字长竖，所不同者收笔时略向左弯曲，是弧状行笔，随即向左下出锋收笔。

2. 短竖。短竖的变化体现在起、收笔或取势上。①如"何"字的短竖，藏锋起笔，行笔略带弧势，收笔时向上回锋即收，粗细无明显变化；②如"径"字的短竖，行笔渐重，收笔短促，呈上细下粗状；③如"师""而"等字两短竖，前者取左弧之势，上细下粗，行笔渐重，收笔时一方一圆，方者戛然而止，圆者缓缓回锋；而后者的两短竖呈环抱状，一短一长，一斜一弧，短者起笔收笔简单急促，长者起收笔变化明显。

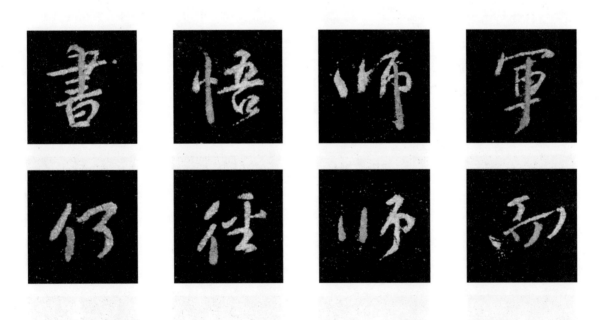

（三）撇画

1. 长撇。长撇多呈弧势，起笔多为藏锋。①如"金""右"等字的长撇，在笔法的处理上大致相同，都是藏锋起笔后向左下行笔，收笔出锋，不同的是前者线条纤细，而后者线条厚重；②如"威"字长撇，藏锋起笔后向左下取弧势行笔，收笔时提锋向上，略带钩状收笔；③如"太"字的长撇，接上一笔笔势起笔后，

由上向左下取弧势行笔，整体形态弹性十足。

2. 短撇。①如"侧"字的短撇，露锋直入，向左下行笔，笔力渐重，收笔急促；②如"秩"字的短撇，取势较平，露锋逆入，换向后向左下撇出；③如"有"字的短撇，藏锋重按起笔，换向后向左下行笔，渐提笔锋以出锋收笔；④如"及"字的短撇藏锋起笔后向左下行笔，收笔时回锋顺势带出下一笔。

3. 兰叶撇。如"振""顾""居""座"等字的兰叶撇，其共同特征是写得飘逸流畅，露锋起笔，由上向左下取弧势行笔，力度先由轻到重，然后由重到轻，收笔时出锋收笔，笔画形态状如兰叶。

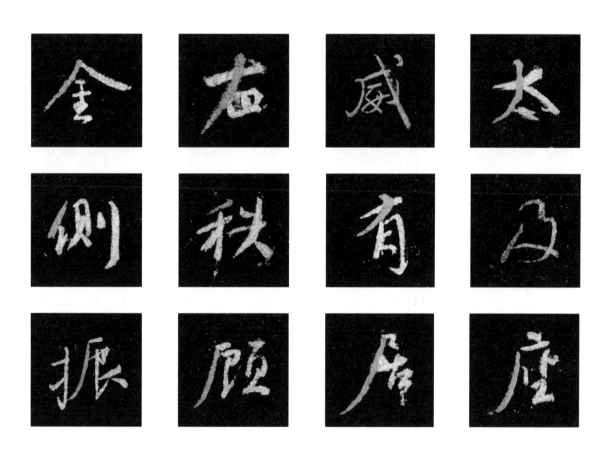

（四）捺画

1. 斜捺。斜捺表现形式多样。①厚重。如"今""史"两字的斜捺，写得较为厚重圆润；②纤细。如"天""会"两字的斜捺，线条较为瘦劲，却蕴含骨

力且有波折感；③回锋捺。如"太""矜"两字的斜捺，形态呈曲线状且收笔回锋。

2. 平捺。①如"廷""回"两字的平捺，起笔收笔笔法到位，运笔中不乏波折；②如"定""挺"两字平捺收笔时均向左下出锋，以启下一字，这样就增加运笔的难度，即在向右下捺出时迅疾换向，然后提锋转出。

3. 反捺。反捺大致可分为两类。①收笔回锋。如"襄""厌""及"等字的反捺，接上一笔笔势起笔，向右下行笔，收笔时提笔轻回。②收笔带钩。如"合""敢""介"等字的反捺，起、行笔与上一写法相同，不同的是收笔时都向左呈钩状回锋。

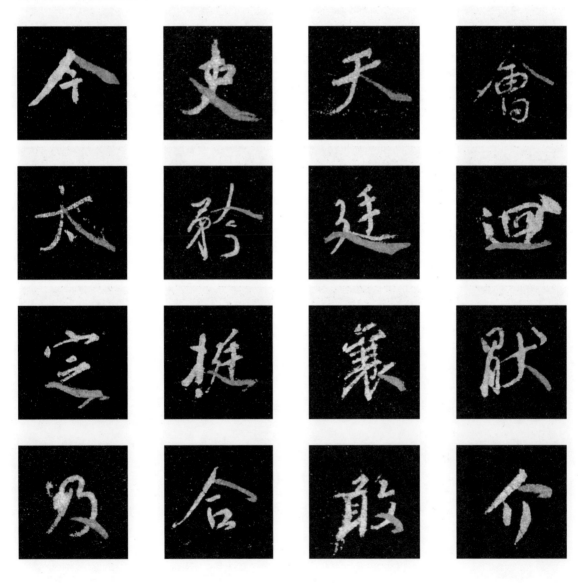

（五）折画

1. 长折。颜字的长折画几乎都取环抱势，呈现出一种圆润感，但在用笔上有变化。①如"国""用"两字的长折，在转折时顺势换向而不作任何提按变化；②如"明""两"两字的长折，在转折时，先提后按再换向，其共同的特征是转折后的竖画多作相向势的弧线。

2. 短折。短折相对长折而言，所不同者，转折后多向中宫收缩。①如"左""知"等字的短折，转折时提锋下按十分明显；②如"而""高"等字的短折，转折时几乎没有提按变化，顺势圆转。

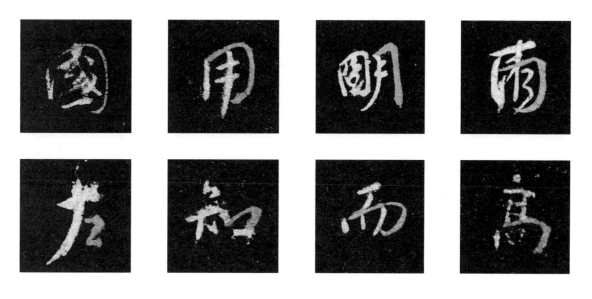

（六）钩画

1. 竖钩。如两"射"字的竖钩，第一个"射"字的竖钩在钩出时，先向左以弧线短暂行笔，后提锋轻出，以出锋收笔；第二个"射"字的竖钩则直接换向平推轻出。

2. 横钩。横钩的变化主要在出钩处。①如"寮"字，在钩出时有一个提按变化的过程，然后再钩出；②如"寓"字的横钩，在钩出时则没有明显的提按变化，而顺势换向。

3. 竖弯钩。①如"梵"字的竖弯钩，写得比较清晰，钩出时回锋换向轻出一目了然；②如"地"字的竖弯钩，写得比较含蓄，出钩时向右延伸，后提锋斜出；

③如"也"字的竖弯钩,至钩处不作钩画而是回锋向左下带出,与下一字呈呼应之势;④如"晚"字的竖弯钩,以草书笔法书写,简化为两笔弧线相连接,这样处理使字显得更为活泼。

4. 横折钩。横折钩的折处与折画相同,有环转与折转之区别,如"伦"字为环转,而"有"字则为折转,钩出时前者细且长,后者粗且短,前者舒展,后者收敛。

5. 斜钩。此帖中的斜钩基本不出钩。如"威""藏"两字的斜钩,行笔至钩处时戛然而止,不作钩状,而稍驻即收,整体显得有力量。

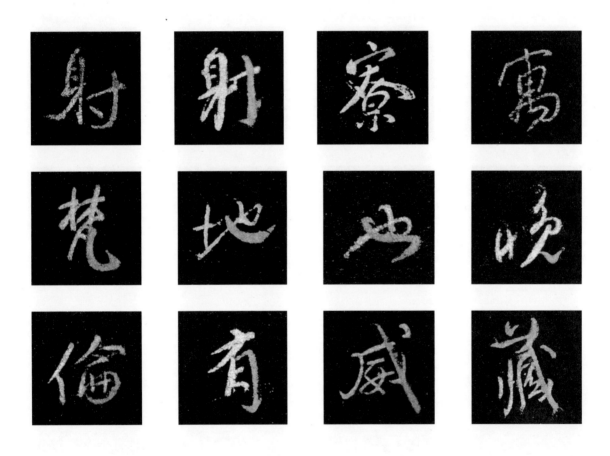

（七）点画

1. 竖点。点画虽小,此帖中却写得极其规整。如"立"字的竖点,观其形态,便可窥其用笔起、收、提按的变化,一般是起笔重,收笔轻。故其形态呈上粗下细状。

2. 横点。横点的笔法比竖点简单，如"禄""端"两字的横点，几乎没有藏锋逆入，收笔提锋轻回，写得较为轻盈。

3. 撇点。撇点为撇画的缩写。如"前"字的撇点有一个明显的换向，然后渐提笔锋轻出，这种处理是为了与左边的挑点呼应。

4. 反捺点。反捺点的变化体现在收笔处。①如"不"字的反捺点，接上一笔笔势起笔，换向后向右下行笔，收笔时稍按后回锋即收；②如"次"字的反捺点收笔时下按后换向向左上出锋收笔。

5. 挑点。①如"立"字的挑点，右下稍按起笔，换向后向右上行笔，渐提笔锋，以出锋收笔；②如"共"字的挑点，接上一笔笔势起笔，换向后向右下稍按，随即向右上挑出。

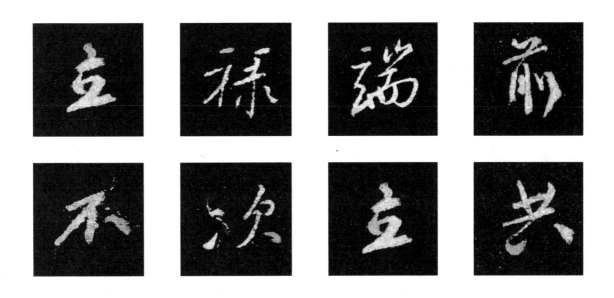

临习此帖要注意如下几点：

1. 此帖为刻帖，限于刻工的水平，其点画不可能做到尽善尽美，临习时可参照《祭侄文稿》。

2. 左轻右重，横轻竖重，是颜书的特点，临习时不可过度强化，否则容易形成习气。

3. 此帖书写时带有较为浓烈的感情色彩，从用笔和线条的变化即可感知，读者需仔细领会。